刺激，你的腦殘指數有多高

益智遊戲王

最好玩的

攜帶版

U0088377

i-smart

智學堂
智慧是學習的殿堂

國家圖書館出版品預行編目資料

刺激,你的腦殘指數有多高 : 最好玩的益智遊戲王
李元瑞編著. -- 初版. -- 新北市 : 智學堂文化,
民103.11 面 ; 公分. -- (輕鬆小館 ; 4)
ISBN 978-986-5819-52-1(平裝)

1.益智遊戲

997 103017811

輕鬆小館：04

刺激,你的腦殘指數有多高：最好玩的益智遊戲王(攜帶版)

編　　著 ── 李元瑞
出 版 者 ── 智學堂文化事業有限公司
執行編輯 ── 呂志榮
美術編輯 ── 劉逸芹
地　　址 ── 22103　新北市汐止區大同路三段一百九十四號九樓之一
　　　　　　TEL　(02) 8647-3663
　　　　　　FAX　(02) 8647-3660

總 經 銷 ── 永續圖書有限公司
劃撥帳號 ── 18669219
出 版 日 ── 2014年11月

法律顧問 ── 方圓法律事務所　涂成樞律師
CVS 代理 ── 美璟文化有限公司
　　　　　　TEL　(02) 27239968
　　　　　　FAX　(02) 27239668

目錄

不幸的 受傷者

　　卡姆、戈丹、安丁、馬揚和蘭君都非常喜歡騎馬。一天，5人結伴到馬場騎馬。不幸的是，他們當中有個人因馬受了驚嚇狂奔而受傷。現在請你根據下列陳述判斷，究竟是誰受了傷？

　　(A)卡姆是單身漢；

　　(B)受傷者的妻子是馬揚的夫人的妹妹；

　　(C)蘭君的女兒前幾天生病住院了；

　　(D)戈丹親眼目睹了整個事故的經過，決定以後再也不騎馬了；

　　(E)馬揚的妻子沒有外甥女，也沒有侄女。

一點就通

　　安丁是受傷者。

　　根據條件(A)和(B)，卡姆是單身，而受傷者是有妻子的，所以卡姆沒有受傷。

　　根據(D)，戈丹平安無事地回來了，他還決定以後不再騎馬了，所以戈丹沒有受傷。根據(B)，馬揚的妻子不是受傷者的妻子，所以不是馬揚。

　　根據(B)、(C)、(E)，馬揚的妻子是受傷者的妻子的姐姐，而她既沒有外甥女，也沒有侄女，說明受傷者沒有女兒。最後，蘭君有女兒，因此受傷者不是蘭君。所以說，安丁是那位不幸的受傷者。

不腦殘心態

　　許多時候，問題並不只有一種解決方法，還有許多間接的方式尚待開發。在條件允許的情況下，可以嘗試多條思路來解題，並從中選擇一個最佳答案。推理能力並非與生俱來，只要後天勤訓練，你也會擁有非比尋常的推理能力。

是真 是假

桌子上有4個杯子，每個杯子上寫著一句話：

第一個杯子：所有的杯子中都有水果糖。

第二個杯子：本杯中有蘋果。

第三個杯子：本杯中沒有巧克力。

第四個杯子：有些杯子中沒有水果糖。

如果其中只有一句是真話，那麼以下哪項為真？

(A)所有的杯子中都有水果糖。

(B)所有的杯子中都沒有水果糖。

(C)所有的杯子中都沒有蘋果。

(D)第三個杯子中有巧克力。

一點就通

Exciting!
What's Your Stupid Brain Thinking?

　　第一個杯子上的話與第四個杯子上的話矛盾，必為一真一假。所以按照題目的意思，第二個杯子與第三個杯子為假。換句話說，第二個杯子中沒有蘋果，第三個杯子中有巧克力，所以正確選項是(D)。

不腦殘心態

　　如果根據題目中的描述還是難以推出最後的結果，我們不妨轉換一下思維，將題目的描述變換一種說法，這麼一來或許推理過程就簡單多了，問題也就不那麼困難了。

9張 紙牌

有9張紙牌，分別為1～9。

請A、B、C、D，四人取牌，每人取兩張。

現已知A取的兩張牌之和是10。

B取的兩張牌之差是1。

C取的兩張牌之積是24。

D取的兩張牌之商是3。

請問四人各拿了哪兩張牌？剩下的一張又是什麼牌？

一點就通

A拿的兩張牌是1和9。

B為4和5。

C為3和8。

Exciting!
What's Your Stupid Brain Thinking?

D為6和2。

剩下的一張牌是7。

題目要求4個人取9張牌，所以9張牌不能重複使用。首先列出與條件有關的全部可能性如下：

A取的兩張牌之和是10，可能性有以下四種：

1+9；2+8；3+7；4+6。

B取的兩張牌之差是1，可能性有以下六種：

9-8；8-7；7-6；6-5；4-3；3-2。

C取的兩張牌之積是24，可能性有以下二種：

3×8；4×6。

D取的兩張牌之商是3，可能性有以下二種：

9÷3；6÷2

接著重頭戲來囉！假設A拿的是1和9，則D就只有可能拿6和2，那麼C就是3和8，B只有5和4；最後剩下的牌就是7。這樣的拿法符合所有條件，所以此假設正確。

再假設A拿了2和8，則D就是9和3，C就是4和6；這樣一來B沒有任何符合條件的牌可拿，所以此假設錯誤。

以此類推，就能得出正確答案囉。

不腦殘心態

解決這類問題，首先要充分解讀所有條件，並從中找出獨一無二的選擇。

Exciting!
What's Your Stupid Brain Thinking?

射擊

學生在軍訓課時進行實彈射擊，下課後幾位教官聚在一起談論學生的射擊成績。

王教官說：「這次上課時間太短，這個班沒有人的射擊成績會是優秀的吧。」

李教官說：「不會吧，有幾個人以前受過訓練，他們的射擊成績應該會很優秀。」

趙教官說：「我看只有班長或者體育股長的成績比較優秀。」

三位教官中只有一人說對了。由此可以推測出以下哪一項的說法為真？

(A)班上所有人的成績都很優秀。

(B)班上有些人的射擊成績很優秀。

(C)班長的射擊成績很優秀。

(D)體育股長的射擊成績不是很優秀。

一點就通

　　既然只有一人說對了，首先就來找找看哪兩位的說法互相矛盾。

　　王教官與李教官的話互相矛盾，肯定有一真一假。假設王教官說得對，則趙教官的話是假的，這與題目描述吻合。於是我們得出結論：只要該選項符合王教官的說法，或者與李、趙二位教官相反的說法即為正確，故選D。

不腦殘心態

　　問題並不複雜，只要將各種可能性一一列出，然後逐一進行刪去法，就不難得出正確的結果。發現問題的切入點，思維便能敏銳快速而靈活。

Exciting!
What's Your Stupid Brain Thinking?

圓圈中缺少的是下列哪個字母？試著找出規律！

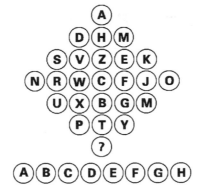

一點就通

按照字母表從上到下，從左到右的順序，A-D-H-M-S之間各相隔3、4、5、6個字母數。以此類

推S－V－Z－E－K之間相隔的字母數也為3、4、5、6個，所以依此類推，Y－？之間必須隔6個字母，所以答案是E。

不腦殘心態

解題的方法有很多種，可以一步一步地推理，讓結果逐漸顯現；也可以直搗關鍵地帶，一針見血地找到答案。如果你還是推理初級班，不妨採用步步推理法，享受整個過程帶來的快樂。

SARS 風暴

　　所有與SARS患者接觸的人都被隔離了，所有被隔離的人都與小張接觸過。如果以上敘述為真，那麼以下哪項敘述也為真？

　　(A)小張是SARS患者。

　　(B)小張不是SARS患者。

　　(C)可能有人沒有接觸過SARS患者，但接觸過小張。

　　(D)所有的SARS患者都與小張接觸過。

　　(E)所有與SARS接觸過的人都被隔離了。

一點就通

　　首先針對題目進行整理：

　　第一個條件是，所有被隔離的人都與小張接觸

過;所有與SARS患者接觸過的人都被隔離了。所以結論就是:所有與SARS患者接觸過的人都與小張接觸過。

如圖所示:可能有人沒有接觸過SARS患者,但接觸過小張。所以正確選項是C。

與小張接觸者
被隔離者
SARS
患者

選項A、B、D、E的說法太過絕對,題目所提供的線索都無法確定這些推測。

不腦殘心態

遇到困難時,可用圖解方式輔佐。這個題目在各項判斷之間的不斷轉換、推理,從隱藏在前提中的線索進行判定,最後找出答案。

奇怪的 規定

學校男生宿舍前的佈告欄貼了一張關於「衣著規定」的公告:

(A)16歲以上的男生才能穿燕尾服。

(B)15歲以下的男生不准戴大禮帽。

(C)星期六下午觀看棒球比賽的男生必須戴大禮帽,或穿燕尾服,或兩者俱全。

(D)攜伴的同學,或16歲以上的男生,或兩個條件都具備者,不准穿毛衣。

(E)男生們一定不可以不看球賽和不穿毛衣,或者既不看球賽也不穿毛衣。

請說說看星期六下午觀看棒球比賽的男生,穿戴的情況如何?

由(A)和(C)可以得出16歲以上的學生才能去看棒球賽。

由(B)和(C)可以得出，15歲以下的學生不能去看棒球賽。

(E)這句話需要先解釋清楚，不能不看球賽和不穿毛衣，或既不看球賽也不穿毛衣。也就是說，必須要看球賽且穿毛衣。由此再結合(D)條件得出，16歲以上的男生不能去看球賽。於是得出答案，看球賽的男生年齡介於15至16歲，穿毛衣，戴大禮帽，而且沒有攜伴。

不腦殘心態

這樣的推理題比較另類，利用迂回方式達到目的。若說這是一種人生哲學，是一種大智慧也不為過。

比較重

用天秤量四個重量不一的小球，當天平一端放上甲、乙，另一端放上丙、丁時，天平恰好達到平衡。

將乙和丁互換位置後，甲、丁一端高於乙、丙一端。當天平一端放上甲、丙，另一端放上乙時，天平就倒向了乙那一端。

這四個小球的重量順序是什麼？

一點就通

按題目所描述的條件：

(A)甲+乙=丙+丁；

(B)甲+丁>乙+丙，丁>乙，甲>丙；

(C)乙>甲+丙。

按此排序：丁>乙>甲>丙

不腦殘心態

在自己的推理過程中融入別人的思考成果，並藉此擴充資訊找到正確答案。

舞蹈 老師

A、B、C、D、E五位女性舞蹈老師到學校參加面試。

她們當中有兩位年齡超過30歲,另外三位小於30歲。

有兩位女士曾經是老師,其他的三位曾是祕書。

現在只知道A和C是同一個年齡層,而D和E屬於不同的年齡層。B和E的職業相同,C和D的職業不同。

校長的應徵條件是挑選一位年齡大於30歲,並且有執教經驗的女舞蹈老師。

請猜猜看誰是幸運者?

根據已知條件，D和E之中必定有一位與A和C是同年齡層，因此得知A和C都小於30歲。而校長的要求是大於30歲，故A和C被排除。

另外，從條件中得知C和D當中必定有一位與B和E的職業相同，因此B和E一定是祕書，也不符合校長的要求。所以校長只能選擇D女士擔任學校的舞蹈教師。

不腦殘心態

利用刪去法來做推斷，就能很快找到解決問題的線索。

面對這種類型的推理題，應該注意的是：只要其中兩項敘述互相矛盾，則其中必有一個是假。掌握了這一點，就很容易一步步推導出最終的答案。

繁華的 商業街

商業街道路兩側有A～F共六家店鋪。畫陰影的是A店，各店之間的位置關係如下：

(1)A店的右邊是書店。

(2)書店的對面是花店。

(3)花店的隔壁是麵包店。

(4)D店的對面是E店。

(5)E店的鄰居是酒館。

(6)E店跟文具店處在道路的同一側。

那麼請問，A店是什麼店？

一點就通

A店是酒館。

首先，我們根據條件(1)～(3)可以畫出下圖。

根據條件(5)和(6)，酒館和文具店應位於道路的同一側，並從上圖可以看出，只有可能是A店所在的那一側。並且，E店也位於同一側。

由於E不可能在A的位置，所以只有可能是兩側的某家店。

而E店的鄰居是酒館，所以A店一定是酒館。並且還可確定E店是書店，D店是花店，A店的左鄰是文具店。

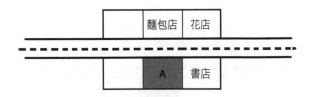

不腦殘心態

如果只是將所有資訊放在大腦中思索，則只是調動了大腦一半的能力。想儘快解決這類問題需要將左、右半腦聯合起來，綜合右半腦全面組織能力和左半腦細節分析能力。這就是圖表法。

在運用圖表法的過程中，我們可以把各種資訊、線索用圖表的形式勾勒出來，然後只需靜靜觀察即可順利解決問題。這種方法下，大腦既注意到了全面架構，也不會忽略局部細節資訊。這就是圖表法綜合資訊的特點。

礦坑 事故

　　某煤礦坑發生事故，現場礦工提供的目擊事實如下：

　　礦工1：發生事故的原因是設備問題。

　　礦工2：確實是有人違反了操作規範，發生事故的原因不是設備問題。

　　礦工3：如果發生事故的原因是設備問題，就一定有人違反了操作規範。

　　礦工4：發生事故的原因是設備問題，但並沒有人違反操作規範。

　　若上述中只有一個人的供詞為真，則以下哪項可能為真？

　　(A)礦工1的斷定為真。

　　(B)礦工2的斷定為真。

Exciting!
What's Your Stupid Brain Thinking?

(C)礦工3的斷定為真，有人違反了操作規範。

(D)礦工3的斷定為真，沒有人違反操作規範。

一點就通

礦工3的話和礦工4的話相互矛盾，所以其中一個一定為真。由此可知，礦工1的話是假的，並不是設備問題。

礦工2的話也是假的，因為已確定了「不是設備問題」，所以「有人違反了操作規範」為假，並沒有人違反操作規範。

接著驗證礦工3和礦工4的話，礦工3的話一定真，礦工4的話假，所以正確選項是(D)。

不腦殘心態

在推理過程中，如果發現「資訊不足」時，就要從另一個角度切入考慮，找出對自己有用的關鍵

資訊，才能在「資訊不足」的情況下藉由推理得到答案。

　　做完這個題目之後，你會發現自己的邏輯思維能力提升了，解決日常生活問題的能力也有所增強。

 飯店

A、B、C、D四人，上個月分別在不同的時間入住海邊的休閒旅館，又分別在不同的時間退房。他們四人入住的時間之和是20天。

請根據以下提示，判斷四人分別是哪天入住？又是哪天離開的？

(1)滯留時間最短的是A，最長的是D。而且B和C的滯留時間相同。

(2)D不是8日離開的。

(3)D入住的那天，C已經住在那裡了。

入住時間：1日、2日、3日、4日。

離開時間：5日、6日、7日、8日。

四人滯留時間之和是20天。

根據(1)、(2)，滯留最長時間的是D，且入住時旅館已有人住，離開時不是8日，只有7(離開時間)－2(入住時間)＝5(滯留時間)數值最大，故D滯留了6天，是2日入住7日離開的。

假設B和C分別滯留了4天以下，因為D是6天以下，A若是6天以上，就不是最短的，所以B和C都是5天。

根據(3)可知，C是從1日住到5日。

如果B是從3日入住的話，7日離開，那就與D重疊了，所以B是從4日到8日，A就是從3日到6日(滯留4天)。

	入住	離開
A	3日	6日
B	4日	8日
C	1日	5日
D	2日	7日

不腦殘心態

　　進行這種思維訓練時，掌握一定的邏輯十分重要。我們要學會擴展思維的廣度，因爲擴展思維廣度，就意味著必須增加可供思考的條件，或得出一個問題的多種答案。

誠實 與謊言

　　某地有兩種人，分別是說謊族和誠實族。誠實族總說真話，說謊族總說假話。

　　一天，某位旅行者路過此地，看見此地的甲、乙二人。

　　他問甲：「你是誠實族嗎？」

　　甲說：「是。」

　　旅行者又問乙：「甲的回答是什麼？」

　　乙說：「他回答『是』。不過你不要相信他，他在說謊。」

　　旅行者想了想，就正確地推出了結論。以下哪項是旅行者作出的判斷？

　　(A)甲、乙都是誠實族。

　　(B)甲、乙都是說謊族。

Exciting!
What's Your Stupid Brain Thinking?

(C)甲是誠實族，乙是說謊族。

(D)甲是說謊族，乙是誠實族。

(E)甲是說謊族，乙所屬不明。

一點就通

不管甲屬於什麼族，他對旅人的提問回答為「是」，乙肯定了這一點，所以乙是誠實族。因此乙的後半句話也一定是真的。所以，甲肯定是說謊族的，正確選項是D。

不腦殘心態

我們必須學習從小地方聚焦，繼而推斷出大方向，推理能力從潛意識進入現實生活，便能突破束縛走向自由。

考上 大學

小翰、小名、小傑參加今年的大學考試，考完後在一起聊天。

小翰說：「我肯定能考上明星大學。」

小名說：「明星大學我大概考不上了。」

小傑說：「且不論明星不明星，我考上一般大學肯定沒問題。」

放榜結果出爐，三人中考取明星大學、一般大學和沒考上大學的各有一個，並且他們三個人的預言只有一個人是對的，另外兩個人的預言都與事實恰好相反。那麼，三人中誰考上明星大學，誰考上一般大學，誰沒考上呢？

一點就通

　　小名考上了明星大學，小傑考上了一般大
學，小翰沒考上。

　　假定小翰的預言是正確的，那麼小翰和小名都
考上了明星大學，這與題目陳述互相矛盾。再假定
小名的預言是正確的，便可以推知小傑沒考上，小
名和小翰都考上了一般大學，這個假設也與題目陳
述相矛盾。

　　最後我們假設小傑的預言是正確的，則依次可
以推測小名考上了明星大學，小翰沒考上，小傑考
上了一般大學。只有這個答案與題目的各個條件都
相符。

不腦殘心態

　　推理的方法就是從若干已知條件出發，按照
條件之間的必然邏輯聯繫，推導出新條件的分析方
法。

推理既可作爲探求新知識的工具，使人們從已有的認識推出新的認識，又可作爲論證手段，使人們能藉以證明或反駁某項結論。

線索就在 圖形裡

(1)按照邏輯，上排圖案最後標示問號的圖形，是下排A～E之中的哪一項？

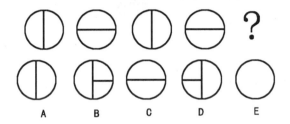

A B C D E

(2)按照邏輯，上排圖案最後標示問號的圖形，是下排A～E之中的哪一項？

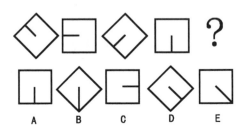

A B C D E

(3)按照邏輯，上排圖案最後標示問號的圖形，是下排A～D之中的哪一項？

一點就通

(1)答案：A。

分析：一個圓形，中間有一隔板，按順時針每次轉動90°，即可得到答案A。

(2)答案：D。

分析：從第一個圖逆時針轉動。

(3)答案：C。

分析：原圖中的陰影部分是呈上下交替的，故

Exciting!
What's Your Stupid Brain Thinking?

未知圖形的下半部分應該為陰影，因此可排除A、B、D。

不腦殘心態

運用推理分析法時，必須記得結論與前提之間有其必然的邏輯聯繫，也就是因果關係。否則，推理將無所適從。

數學家和 程式設計師

阿寶是一個電腦程式設計師,小剛是一位數學家。其實,所有的電腦程式設計師都是數學家。中外大多數高等學府都致力於電腦程式設計專才的培養。請根據描述,從以下答案選出正確的描述。

(A)阿寶是由高等學府培養出來的。

(B)大多數電腦程式設計師是由高等學府培養出來的。

(C)小剛並不是大學畢業生。

(D)有些數學家是電腦程式設計師。

一點就通

答案是(D)。

分析:題目的描述不足以論證選項(A)。因為

Exciting!
What's Your Stupid Brain Thinking?

原題只告訴我們「大多數高等學府都在培養電腦程式設計師」，而非「所有高等學府」，換句話說，有部分程式設計師並不是高等學府所培養出來的，所以(A)是錯誤的。同理可證選項(B)、(C)也是錯誤的。

不腦殘心態

推理分析方法有其嚴密、準確且透徹的功效，它是建立在因果關係之上的。我們應該多學習、掌握，並熟練地運用此法。

黑白 球

有三個外形完全相同的盒子，每個盒子裡都放有兩個球。其中一個盒子裡有兩個白球，一個盒子裡有兩個黑球，一個盒子裡有一個白球和一個黑球。

盒子外面各貼有一張標籤，標示「白白」、「黑黑」、「白黑」，但由於一時疏忽，標籤都貼錯了，現在只能從其中一個盒子中任意取出一個球，就要確定每個盒子所裝的是什麼球。請問，應該取哪一盒？

一點就通

關鍵點是「標籤都貼錯了」這句話。

因此盒上所貼的標籤有兩組可能性：

盒內裝有：●● ○○ ●○

第一組：「黑白」「黑黑」「白白」

第二組：「白白」「黑白」「黑黑」

因此只要從貼著「黑白」標籤的盒子裡任意取出一個球。如果取出的球是黑球，代表貼有「黑黑」標籤的是兩顆白球，貼有「白白」標籤的裝有黑白兩球；如果取出的球是白球，代表貼有「黑黑」標籤的是黑白兩球，貼有「白白」標籤的裝有兩顆黑球。

不腦殘心態

推理分析的重要特徵是每一步都具有必然性，並且結果具有唯一性。

所以，只要先把可能的結果列出來，再依據現實作判斷，結論就呼之欲出囉。

共有 幾個球

老師手中有若干個球。

除了兩個球不是紅的,其餘的球都是紅的,除了兩個球不是綠的,其餘的球都是綠的,除了兩個球不是黃的,其餘的球都是黃的。請問老師手中有幾個球?

一點就通

答案:3個球。

從這段敘述「除了兩個球不是紅的,其餘的球都是紅的;除了兩個球不是綠的,其餘的球都是綠的;除了兩個球不是黃的,其餘的球都是黃的」。

由此可知:黃與綠的個數和為2,紅與黃的個數和為2,紅與綠的個數和為2,因此,紅、綠、黃

球分別各為1個球，共3個球。

不腦殘心態

推理有時非常倚賴直覺。大膽假設之後，只要小心求證就好囉。

猜 名字

教授在一張紙條上寫甲、乙、丙、丁四人其中一個人的名字，然後握在手裡讓這四人猜一猜是誰的名字。於是：

甲說：「是丙的名字。」

乙說：「不是我的名字。」

丙說：「不是我的名字。」

丁說：「是甲的名字。」

教授聽完後又說：「四個人中只有一個人說對了，其他人都說錯了。」請問紙條上究竟是誰的名字？

一點就通

我們將四人的描述作個整理，就會發現甲的判

Exciting!
What's Your Stupid Brain Thinking?

斷和丙的判斷互相矛盾,則其中必然有一真一假。

如果甲的判斷真,則乙的判斷也真,這樣就與教授所說的「只有一個人說對了」條件相矛盾。所以甲的判斷必假。這樣丙的判斷就是真的了。於是其餘三個人的判斷就都是假的了。

這麼一來,乙的判斷與事實相反,所以紙條上寫的一定是乙的名字。

不腦殘心態

將所有線索做個統整,再去蕪存菁,就能幫助推理過程的順暢與正確性。根據正確的結果判定其他線索是否可信,才可歸納出答案的範圍。

猜關係

　　小楊、小郭、小王三個人住在同一個宿舍。

　　說來也巧，他們三個都有一個妹妹，並且都比自己的妹妹大11歲。

　　三個妹妹名叫小燕、小麗和小慧，已知小楊比小燕大9歲，小楊與小麗年齡之和是52，小郭與小麗年齡之和是54。

　　猜猜看，他們誰和誰是親兄妹？

一點就通

　　由題意判斷，小楊不是小燕的哥哥。

　　小楊和小麗兩個人相差11歲，年齡和是52，但52減去11不可能被2整除，一般人在說歲數時不會用小數，所以小楊只有可能是小慧的哥哥。同理可

Exciting!
What's Your Stupid Brain Thinking?

以推斷出小郭是小燕的哥哥、小王是小麗的哥哥。

不腦殘心態

推理過程中，必須注意各個條件之間的關係，然後仔細分析其因果，結論和前提之間的聯繫不能有絲毫的牽強，否則推理的正確性會令人產生懷疑。

倒楣鬼 爬樓梯

倒楣鬼小華要到8樓辦事，很不巧又碰上停電，沒辦法搭電梯。訓練有素的他爬樓梯從1樓爬到4樓需要48秒，請問從4樓爬到8樓需要多長時間？(假設爬每層樓所需的時間相同)

一點就通

64秒。因為從1樓爬到4樓是48秒，所以一般人立即會以為從4樓到8樓與從1樓到4樓的樓層相等，時間當然也是48秒。

其實，從1樓到4樓實際上只爬了3層樓，所以，每爬一層樓所需要的時間應該是16秒。如此可以推算，從4樓爬到8樓的時間是64秒。

不腦殘心態

在推理的過程中不可脫離實際,不然就會出錯。推理能力是邏輯的一種,這種能力並不一定是與生俱來的,只要細心觀察,不斷練習也能培養出來。

穿裙子的 女孩

　　某次舞會有87個女孩參加，每個女孩可能穿花裙子，也可能穿紅裙子。此外還知道下面兩個事實：

　　(A)這87個女孩中，有人是穿花裙子的。

　　(B)任何兩個女孩中，至少有一個女孩是穿紅裙子的。

　　請問總共有幾個女孩穿花裙子？幾個女孩穿紅裙子？

一點就通

　　只有1個女孩穿花裙子，其他86個女孩都穿紅裙子。

　　分析：如果穿花裙子的女孩是2個或2個以上，

那麼就不可能滿足「任兩個女孩中，至少有1個女
孩是穿紅裙子」這個條件。所以穿花裙子的女孩一
定少於2人。

不腦殘心態

在解決問題的過程中，最重要的是找出問題的
中心，利用這點找出關鍵，幫助我們搜尋線索，抓
住思考的方向，並且遵循事物發展的規律，客觀、
合理、準確地解決問題。

皇位 繼承人

年事已高的國王想從眾多兒子當中挑選出一個繼承人。為了考驗兒子們的智慧，國王拿出10顆鑽石分別代表10位王子。

將這10顆鑽石圍成一圈，請王子們任意挑選起點，並按照順時針的方向數，每數到第17顆就淘汰，然後以此類推繼續數下去，直到剩下最後一顆。而代表這顆鑽石的王子就有資格參與皇位繼承人選拔。

假如你是王子，你會取第幾顆鑽石才可以保證自己進入選拔名單呢？

一點就通

請動手畫圖做分析。無論從哪一顆鑽石開始數

起，每次都拿走第17顆。依此進行下去，最後剩下來的，總是最初開始數的第3顆鑽石。

不腦殘心態

　　在推理的過程中也要尋找規律。哪些是變化的，哪些是不變的，抓住不變的因素，就能找到獲勝的捷徑。

解開 密碼

這是個算式，只不過數字卻被人用英文字母隱藏起來了。請你運用你的智慧來想出這個算式。

$$\begin{array}{r} AB \\ \times\quad B \\ \hline 3AB \end{array}$$

一點就通

數字B平方之後個位數還是B的數字只有1、5、6三種。但乘數為二位數，乘以1不可能為三位數，因此只剩下5和6兩個數字有可能。

先試試看6×6=36，因此需向十位數進3，也就是A×6+3必須等於兩位數，且個位數為A。將1～9

Exciting!
What's Your Stupid Brain Thinking?

代入A後均不滿足這項條件，所以6可以排除。於是確定B為5。

同樣方式再來算看看，5x5=25需向十位數進2，也就是Ax5+2必須滿足十位數為3，個位數為A的數字，將7代入A正好符合這項條件。

答案：

$$\begin{array}{r} 7\ 5 \\ \times\quad\ 5 \\ \hline 3\ 7\ 5 \end{array}$$

不腦殘心態

看似複雜的謎語，其實再簡單不過。碰到一時無法理解的狀況，只要冷靜下來，一步一步慢慢解決，終能找到答案。邏輯分析的技巧不僅用來解謎，日常生活何嘗不過如此。

散步

父親和兒子一起散步。父親的步伐大，兒子必須走3步才能跟上父親走2步。如果他們正好都用右腳同時起步，請問兒子走出多少步後，才能和父親同時邁出左腳？

一點就通

父親和兒子不可能有同時邁出左腳的情況。

請看下表：

父親	右	左	右	左	右	左	右	左	右
兒子	右左	右左	右左	右左	右左	右左	右左	右左	右

不腦殘心態

　　透過實際分析的方法，發現各種條件之間存在的種種聯繫。找到規律後以此類推，問題就不那麼困難了。

推斷 年齡

一位青年才俊愛上一位美麗機智的女子，考慮再三後，鼓起勇氣向女子表白。

女子出了一個謎題，請青年猜出她三個妹妹的年齡。

女子說：「如果你把我三個妹妹的年齡數字相乘，結果是72。如果你把三個數字相加，結果正好是我家的門牌號碼。」

這位青年說：「我還是沒法算出她們的年齡。」

女子又說：「我最大的妹妹喜歡彈鋼琴。」

於是，青年便找到了答案。

一點就通

Exciting!
What's Your Stupid Brain Thinking?

既然已知三個數相乘的結果是72，首先便將相乘可能得到72的數字列出來。

(1)相乘等於72的數字有以下幾組：

72×1×1　　36×2×1　　18×4×1　　9×8×1

12×6×1　　9×4×2　　18×2×2　　6×4×3

6×6×2　　8×3×3

(2)將這幾組數字相加，便是可能的門牌號碼：

72＋1＋1＝74

36＋2＋1＝39

18＋4＋1＝23

9＋8＋1＝18

12＋6＋1＝19

9＋4＋2＝15

18＋2＋2＝22

6＋4＋3＝13

6+6+2＝14

8+3+3＝14

以上算式中，我們發現14出現了兩次，而青年在知道門牌號碼的情況下，仍然推算不出3個妹妹的年齡，可見門牌一定是14。又因為女子說自己有最大的妹妹，那麼組合只有可能是8、3、3。(如果是6、6、2的組合，就不會有「最大」的妹妹了)。

不腦殘心態

仔細分析之後找到大方向，然後進行深入推理，依循題目所隱藏的已知條件慢慢逼近，問題就能迎刃而解了。

牛排 是誰點的

四個好朋友前往一家西餐廳用餐,他們選了圓桌,依下圖A、B、C、D的順序坐下。看過菜單之後,按照順序點了主菜、湯及飲料。

主菜方面,李先生點了一份雞排,連先生點了一份羊排,而坐在B位置的人則點了一份豬排。湯的部份,蕭先生及坐在B位置的人都點了玉米濃湯,李先生點了洋蔥湯,另一人則點了羅宋湯。

至於飲料方面，蕭先生點了熱紅茶，李先生和連先生點了冰咖啡，而另一個人則點了果汁。等大家都點完菜之後，這才發現相鄰座位的人都點了不一樣的東西。如果李先生坐在A，試問坐在哪個位置的先生點了牛排？

一點就通

坐在C的蕭先生點了牛排。

分析：解答此題的關鍵在於「相鄰座位的人都點了不一樣的東西」，因此只要順著題意排出各人所點的東西，最後就能得出正確答案。

根據提示，蕭先生及坐在B的人都點了玉米濃湯，換言之蕭先生一定是坐在C座位。

李先生及連先生都點了冰咖啡，因此同理可證，這兩人也勢必相對而坐。

這麼一來，連先生的位置肯定在D。

座位	人物	主菜	湯	飲料
A	李先生	雞排	洋蔥湯	冰咖啡
B	B先生	豬排	玉米濃湯	果汁
D	連先生	羊排	羅宋湯	冰咖啡
C	蕭先生	?	玉米濃湯	熱紅色

不腦殘心態

　　學會歸納之後，你便有了從某種規律之中推測出結論的能力。訓練自己面對問題時先進行判斷、歸納，再進一步推理。

剩下 多少

有一種揮發性的藥水，本來有一整瓶，第二天揮發後只剩原來的1/2瓶，第三天又只剩下第二天的2/3瓶，第四天剩下第三天的3/4瓶。請問第幾天時藥水還剩下1/30瓶？

(A)5天

(B)12天

(C)30天

(D)100天

一點就通

先算算看到了第三天，藥水量是原來的多少：

1/2×2/3=2/6=1/3。

到了第四天是原來的多少:

1/3×3/4=3/12=1/4。

按照這個規則歸納出這個結論:第n天時剩下的藥水量是1/n瓶。故正確選項是C。

不腦殘心態

練習在面對任何事物時,首先仔細觀察每一個條件,循序漸進地進行合理的推理或演算。這樣的練習多做幾次,你的邏輯推理能力將會大大提升。

開燈？ 還是關燈？

　　某工廠要為一批燈具進行檢驗，首先編號1～100，開關全部撥至亮燈狀態，接著：凡編號為1的倍數，反向方撥一次開關，2的倍數反方向又撥一次開關；3的倍數反方向又撥一次開關，如此一直到100的倍數。請問，最後為熄燈狀態的燈具編號為幾號？

一點就通

　　關鍵點在於：只有開關次數為奇數次，亮燈狀態才會與原先不同。

　　換句話說，我們必須找出約數為奇數個的數字。但要怎麼找出約數為奇數個的數字呢？這樣看吧，不管是什麼數字，分解開來都是兩個數字

相乘，比如8可以是1×8、2×4。所以8的約數有1、2、4、8，共4個(偶數個)。這樣看來，唯一例外的只有平方數，比如9為1×5、3×3，故約數為1、3、5(奇數個)。

所以，1～100中出現的平方數，其約數就是奇數個。100本身剛好就是10的平方，因此答案一定有10盞燈到最後是熄燈狀態。

因為共有右列10個平方數：1(1×1)、4(2×2)、9(3×3)、16(4×4)、25(5×5)、36(6×6)、49(7×7)、64(8×8)、81(9×9)、100(10×10)。

除以上編號外，其他的燈都是亮燈狀態。

不腦殘心態

有時要試試看反過來想，仔細列出可能性，然後找出彼此不相矛盾的共通點，答案就在你眼前。

說謊的人是 誰

有姐妹二人，一胖一瘦，姐姐上午很老實，一到下午就說謊話；妹妹的症狀則反過來，上午說謊話，下午卻很老實。

有天，某人去探訪她們：「哪位小姐是姐姐？」

胖小姐回答：「我是。」

瘦小姐也回答：「是我呀。」

訪客再問：「現在幾點鐘了？」

胖小姐說：「快到中午了。」

瘦小姐卻說：「中午已經過去了。」

請問，當時是上午還是下午，哪一位是姐姐呢？

Exciting!
What's Your Stupid Brain Thinking?

一點就通

先假設當時是下午。既然每到下午姐姐就會說假話，那麼兩姊妹的答案中應該會有一個是：「我不是姐姐。」但是題目中並沒有看到這樣的回答，顯然訪客到訪的時間是上午。這樣一來胖小姐說：「快到中午」就是真話了。由此可知，胖小姐是姐姐。

這類問題，只要掌握推理的結構就能找出破綻，答案也就呼之欲出了。

不腦殘心態

透過檢視題目中個別列出的條件，並掌握條件和相關屬性之間的必然聯繫，尤其是因果關係，就能概略找出該類事物的結論，這又被稱為不完全歸納推理法。

字母 推理

請將下列第四行的字母順序排列出來。

A、B、C、D、E

D、C、E、B、A

B、E、A、C、D

?、?、?、?、?

一點就通

運用歸納法,將第一行的字母順序改變為數字順序。接著細心觀察分析第二行與第三行的排列規律,就會發現都是上一行的第4、3、5、2、1個字母。因此我們可以斷定第四行的排列順序也會是第三行的第4、3、5、2、1個字母。

A、B、C、D、E(1、2、3、4、5)

Exciting!
What's Your Stupid Brain Thinking?

D、C、E、B、A(4、3、5、2、1)

B、E、A、C、D(4、3、5、2、1)

C、A、D、E、B(4、3、5、2、1)

不腦殘心態

　　在進行科學歸納時，常常要透過確定某事物或現象間的因果聯繫，才能夠歸納出有科學根據的結論。因此發現客觀事物間的必然聯繫，是科學推理的重要依據，因果關係更是其中一種重要形式。

友誼賽

　　某社區舉行友誼賽，一共要進行四項比賽，已知有5個家庭，每個家庭必須派出兩人進行比賽。

　　第一個項目參賽的是：吳、孫、趙、李、王

　　第二個項目參賽的是：鄭、孫、吳、李、周

　　第三個項目參賽的是：趙、張、吳、錢、鄭

　　第四個項目參賽的是：周、吳、孫、張、王

　　另外，劉某因故四項均未參加，由家人代替。請問，誰和誰是同一家人？

一點就通

　　每家派出兩人進行四項比賽，所以每人參加兩場。但劉某因故沒有參賽，吳則參賽四次，可見吳與劉是一家人。孫參賽三次，錢參賽一次，可見

Exciting!
What's Your Stupid Brain Thinking?

由錢某代替孫某出賽一次，因此孫和錢一定是同一家。

同理可知，趙和周是同一家人；李和張是同一家人；王和鄭是同一家人。

不腦殘心態

遇到問題時，要設法找出可以將問題具體化的點，也就是找出特殊的地方，解決這幾個特殊問題之後，就能很容易歸納出解題的規律。

請猜 數字

請見以下算式：

$1 \times ? + ? = 9$

$12 \times ? + ? = 98$

$123 \times ? + ? = 987$

$1234 \times ? + ? = 9876$

$12345 \times ? + ? = 98765$

$123456 \times ? + ? = 987654$

$1234567 \times ? + ? = 9876543$

$12345678 \times ? + ? = 98765432$

$123456789 \times ? + ? = 987654321$

請問以上各列中，被乘數各為何？被加數各為

何？

一點就通

只需演算完第一列與第二列，就可以發現一個規律：

$1×8+1=9$，$12×8+2=98$……即某數乘以8，再分別加上1、2……，我們可以按此規律驗算最後一列，發現這個規律仍然可行。

所以這些算式的規律，就可以用科學分析為基礎歸納出來了。

不腦殘心態

世上萬事萬物都有其屬性，在這樣的客觀依據下歸類出來的結果，既可使知識系統化，也有利於增強我們的統合能力。

星期幾

　　A、B、C、D、E、F、G正在爭論「今天是星期幾？」

　　A：「後天是星期三。」

　　B：「不對，今天是星期三。」

　　C：「你們都錯了，明天是星期三。」

　　D：「胡說!今天既不是星期一，也不是星期二，更不是星期三。」

　　E：「我確信昨天是星期四。」

　　F：「不對，你弄顛倒了，明天是星期四。」

　　G：「不管怎麼說，反正昨天不是星期六。」

　　實際上，這七個人當中只有一個人講對了。

　　請問講對的是誰？今天究竟是星期幾？

Exciting!
What's Your Stupid Brain Thinking?

一點就通

七個人說的話，可以分別用另一種方式來表示：

A：今天是星期一。

B：今天是星期三。

C：今天是星期二。

D：今天是星期四，或星期五，或星期六，或星期日。

E：今天是星期五。

F：今天是星期三。

G：今天是星期一，或星期二，或星期三，或星期四，或星期五，或星期六。

只被提到一次的日子是星期日。如果這一天是別的日子，那麼講對的就不止一個人了。因此今天一定是星期日。D所說的是正確的。

歸納這種科學思維方法就是把雜亂的資訊分門別類，人類的知識大部分是通過歸納法獲得的，而且通過歸納法獲得的知識還能夠進一步即指導人類進行下一步的歸納。

最多 有幾人

假設在M城中，以下關於該城居民的斷定都是事實：

(A)沒有兩個居民的頭髮數量正好一樣多；

(B)沒有一個居民的頭髮正好是518根；

(C)居民的總數比任何一個居民頭上的頭髮總數都多。

那麼，M城居民的總數最多不可能超過多少人？

一點就通

M城居民的總數最多不可能超過518人。

將M城所有居民依據頭髮的數量由少至多按順序編號。在這個編號中，以下兩個條件必須滿足：

第一，1號居民是禿子。

第二，n號居民的頭髮數量是n-1根。例如，2號居民的頭髮是1根，100號居民的頭髮是99根等等，否則居民的總數不可能比任何一個居民頭上的頭髮總數要多。

如果居民的人數超過518人，則編號大於518的居民頭髮數量就會與他們的編號相等，這麼一來就不符合上述第二個條件。因此M城居民的總數不可能超過518人。

不腦殘心態

歸納概念的首要任務是先將凌亂的資訊梳理整齊，然後注意題目與事實等因素之間的聯繫，整合出最後的結論。

Exciting!
What's Your Stupid Brain Thinking?

錯拿 雨傘

趙老大、錢老二、孫老三、李老四、周老五一起參加會議。

因為下雨,他們都帶了傘。散會時正逢停電,結果五人都錯拿了別人的傘。

趙老大拿的傘不是李老四的,也不是錢老二的;錢老二拿的傘不是李老四的,也不是孫老三的;孫老三拿的傘不是周老五的,也不是錢老二的;李老四拿的傘不是孫老三的,也不是周老五的;周老五拿的傘不是李老四的,也不是趙老大的。另外,也沒有任何兩人相互拿錯了對方的傘。

請問孫老三拿了誰的傘?他的傘又被誰拿走了?

既然拿錯了，五人拿的肯定不是自己的傘，故將右圖格子塗黑以示排除。接著按照提意，將排除掉的部分畫上「-」表示，剩下確定的畫「△」。

所以，孫老三拿了李老四的傘，他的傘被周老五錯拿走了；錢老二則拿了趙老大的傘，李老四拿了錢老二的傘，最後一把孫老三的傘則是被周老五拿走了。

	趙老大 的傘	錢老二 的傘	孫老三 的傘	李老四 的傘	周老五 的傘
趙老大	■	-	-	-	△
錢老二	△	■	-	-	-
孫老三	-	-	■	△	-
李老四	-	△	-	■	-
周老五	-	-	△	-	■

不腦殘心態

一個比較完整的歸納過程應該是：

A.根據背景知識引出我們要研究的問題；

B.確定相關的事物或現象；

C.從現有的知識出發尋找幾條重要的線索；

D.進行實際的觀察和實驗；

E.積極借鑒其他的研究成果。

足球賽

國際足聯為了鼓勵足球比賽中球員能進更多的球，預定西元3000年將試行新的競賽規則：

即贏一場球得10分，和局各得5分，不論輸贏踢進一球即得1分，賽制為循環制。

在一場國際足球邀請賽中，比賽進行到一半，各隊的得分記錄如下：荷蘭隊：3分，義大利隊：7分，巴西隊：21分，請問每場比賽的比分是多少？

一點就通

因為是循環賽制，每兩隊間不可能賽兩場。而荷蘭隊3分，可見荷蘭隊輸了比賽；義大利隊得到的是7分，可見義大利一定也沒有贏得比賽。換句

Exciting!
What's Your Stupid Brain Thinking?

話說，與荷義兩國對戰的都是巴西，而荷義兩國的對戰則尚未開始。

比賽只進行了兩場。荷蘭輸給了巴西，而從荷蘭得3分來看，巴西得21分不可能勝兩場。所以巴西、義大利一定踢平，各得5分。義大利總共得7分，故雙方都進了兩個球，比數2：2，巴義兩國此戰中得到各7分。而巴西的總分21分減去和義大利對戰中得到的7分，剩下的14分就是和荷蘭的比賽踢進了四個球，比分為4：3。

不腦殘心態

看似風馬牛不相及的線索，其實只要抱持審慎應對的態度，逐一分析並將線索修正，構築完善，那麼一切都十分容易解決。

推測 符號

如圖所示，按照規律將○、△、×符號填入以下25個空格中，請問「？」處應該填什麼符號？

○	×	△	○	○
△	×	△	×	×
×	○	○	△	△
○	△	×	○	○
？	×	○	△	×

一點就通

填△，其排列規則是從中心向外，按照○、△、×的順序向外旋轉填充。

Exciting!
What's Your Stupid Brain Thinking?

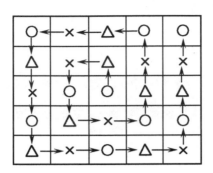

不腦殘心態

　　歸納過後，我們就可以從眼前的表象進而看到本質，找到知識的精華。歸納分析法，可以幫助您利用所學的知識整理出清晰條理，運用起來得心應手。找到造成錯誤的根源，避免再犯類似的錯誤。

破案計畫 小組

要從代號為A、B、C、D、E、F六個偵查員中挑選若干人參與破案計畫，人選的配備要求必須注意下列各點：

(1)A、B兩人中至少有一人參與；

(2)A、D不能一起參與；

(3)A、E、F三人中要派兩人參與；

(4)B、C兩人必須同時參與或同時不參與；

(5)C、D兩人中一人參與即可；

(6)若D不參與，則E也不會參與。

請問參與的人員是哪些人？

一點就通

共A、B、C、F四人參與。

不腦殘心態

　　這個題目的解法沒有捷徑，只要根據題意將不適合的人剔除即可。

 常勝 將軍

李先生、他的妹妹、他的兒子，還有他的女兒都是排球能手，其中有一人被大家譽為「常勝將軍」。關於這四人的情況如下：

(1)常勝將軍的雙胞胎兄弟或姐妹與表現最差的人性別不同。

(2)常勝將軍與表現最差的人年齡相同。

請問：這四人中誰是常勝將軍？

一點就通

根據(2)常勝將軍與表現最差的人年齡相同，根據(1)常勝將軍的雙胞胎兄弟或姐妹與表現最差的人性別不同，因此四個人中有三個人的年齡相同。由於李先生的年齡肯定比他的兒子和女兒大，

因此年齡相同的必定是他的兒子、女兒和妹妹。這樣一來,李先生的兒子和女兒必定是(1)中所指的雙胞胎。因此,李先生的兒子或者女兒是常勝將軍,而他的妹妹就是表現最差的選手。根據(1)常勝將軍的雙胞胎兄弟或姊妹就是李先生的兒子來看,常勝將軍無疑是李先生的女兒。

不腦殘心態

推理與歸納法合併運用,循序漸進抽絲剝繭,便能推斷出必然的答案。

分割 鈍角

　　能否把任一個鈍角三角形分割成若干個小三角形，且都是銳角三角形？如果不能，請提出證明。如果能，請提出實例。並且思考看看，分割後的銳角三角形數目，最少會有幾個？

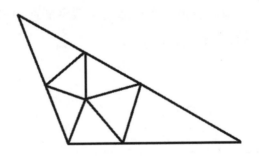

一點就通

　　有人可能認為一個鈍角三角形是不可能完全分割成銳角三角形，但事實上是可能的。請見下圖顯示如何把任一個鈍角三角形分割成7個銳角三角形。事實上，7個銳角三角形只是最低限度。也就是說，一個鈍角三角形不可能分割成6個或6個以下的銳角三角形。

　　接著我們再來看上述論述是基於何種分析。首先，鈍角三角形中的那個鈍角必須由一條直線分割成兩個銳角，但這條直線不能到達對邊，因為一旦到達對邊就會產生一個新的鈍角。如果這樣，已完成的步驟就會變得沒有意義。也就是說，這條直線的終點必須是在三角形的內部。其次，必須至少有5條直線在此點上相交，否則以此點為共同端點的三角形不可能都是銳角三角形。於是便在該鈍角三角形內部形成了一個五邊形，這個五邊形由5個

101

銳角三角形構成，加上另外兩個，共7個銳角三角形。

不腦殘心態

在複雜且浩如煙海的資料中，既存在反映事物本質的真實資料，也存在不能反映事物本質的虛假資料。所以，千萬不要陷入習慣與常理的說法中，要善於質疑，將原有問題進行全新角度的分析，進行分析時要下一番工夫，去蕪存菁，由表及裡，由分散到集中，由具體到概括地分析，切忌僅以主觀或片面資訊進行分析。

情報

　　遊擊隊員遞送緊急情報給隊長，路途中必須經過一座橋，橋的中間有一個崗哨，裡面有一名敵人的哨兵負責阻止行人過橋。由於一個人最快也要走7分鐘才能過橋，哨兵每隔5分鐘就出來巡視一次，一見有人過橋，就把人趕回去。請幫助游擊隊員想出過橋的辦法？

一點就通

　　游擊隊員在哨兵剛進崗哨時就從橋頭開始走，走了4分鐘時就已經過了崗哨，然後轉身慢慢往回走(往橋頭方向)，等哨兵出來一見到他，就會命令他往回走(往橋尾方向)，這樣他就可以過橋了。

不腦殘心態

膽大心細，換個角度思考，問題就變得更簡單了。有時思維確實需要多轉一下，換一個方向海闊天空。勤動腦、善思考，這是有效促進知識轉化為能力的最重要方法。而懶於思考、不愛動腦筋的人，不可能練就高超的分析能力。

搬家 智慧

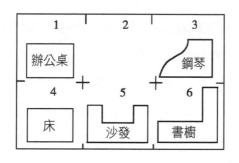

這是一座小型倉儲的平面圖，裡面放著許多傢俱：辦公桌、鋼琴、床、沙發和書櫥。只有2號房間暫時沒有放傢俱。房間之間相通，但沒有通道。

租用這座倉儲的用戶想把鋼琴和書櫥對調一下位置，但空間太小了，任何一個房間都不能同時容納兩件傢俱。

該怎樣做才能用最少的搬動次數達到鋼琴和書櫥房間對調的目的呢？

　　兩件傢俱互換位置，至少要把傢俱搬動17次。

　　搬動的順序是：

　　1.鋼琴；2.書櫥；3.沙發；4.鋼琴；5.辦公桌；6.床；7.鋼琴；8.沙發；9.書櫥；10.辦公桌；11.沙發；12.鋼琴；13.床；14.沙發；15.辦公桌；16.書櫥；17.鋼琴。

不腦殘心態

　　這個題目顯然不切實際，不過拿來當做練習很好喔。充分發揮想像力，讓所有的模型在你的大腦中呈現出來。

按時 歸隊

有3個士兵請假出去玩，按照規定他們必須在晚上11點之前趕回去。可是他們玩得太高興了，以至於忘了時間。等他們發現的時候，已經是10點8分，這時他們離兵營還有10公里的距離。

如果用跑的回去需要1小時30分，如果騎自行車回去需要30分鐘。但他們只有一輛自行車，並且自行車只能載一個人，所以有一個人必須用跑的。那麼他們能及時趕回去嗎？

一點就通

可以。首先，請士兵甲先跑步回去，士兵乙和丙騎車子，騎到全程2/3處停下，士兵乙再騎車子回頭去接甲，士兵丙這時就趕快跑步回營區。士兵

乙會在全程1／3處接到甲，然後他們騎著車子往營區方向走，便可以和士兵丙同時趕回營地。按照這種方法，他們需要的時間是50分鐘，所以可以提前2分鐘趕回去。

不腦殘心態

分析能力的高下，也取決於思考能力和觀察能力。解決問題時，最先要找到已知條件的契合點，然後將所有資訊綜合起來。缺少已知資訊，就像戰士手中沒有槍或沒有子彈一樣，毫無用武之地。

香港 購物節

很多人喜歡到香港逛街，小美也不例外。這個週末小美決定去香港大採購，當天晚上立刻到某家商場。

只見一則商業廣告這樣寫著：

凡在本商場一天之內購物金累計滿港幣40元者可領取獎券一張，共發行10萬張獎券。

設特等獎2名，各得港幣2000元；

一等獎10名，各得港幣800元；

二等獎20名，各得港幣200元；

三等獎50名，各得港幣100元；

四等獎200名，各得港幣50元；

五等獎1000名，各獎港幣20元。

這種有獎銷售和實行「九八折」的銷售方式相

比較，哪一種打折比較多？

要比較哪種銷售方式打折多，就應該對兩種折扣百分比的大小進行比較。

有獎銷售的全部獎金是：

$2000 \times 2 + 800 \times 10 + 200 \times 20 + 100 \times 50 + 50 \times 200 + 20 \times 1000 = 51000$(元)

10萬張獎券銷售總金額是：

$40 \times 100000 = 4000000$(元)

獎金總金額占銷售總金額的百分比是：

$(51000 \div 4000000) \times 100\% = 1.275\%$

如果是實行「九八折」銷售的話，折扣百分比是：

$100\% - 98\% = 2\%$

而 $1.275\% < 2\%$

所以實行「九八折」銷售方式對顧客來說，划算多囉。

不腦殘心態

遇到問題不要慌亂，經過分析計算，實際比較出最好的結果。按照一定的標準把概念分為若干類別，具體而細微地掌握出重點。不要被事物的表象欺騙，好好運用你的分析能力發聲吧。

寶石的 軌跡

(1)把輪子放在一個平面上(如圖一)，輪子邊緣有一顆寶石，使輪子在平面上滾動，請畫出寶石在輪子滾動時留下的軌跡。

圖一

(2)讓輪子在大鐵圈內側滾動(如圖二)，請畫出寶石在輪子滾動時留下的軌跡。

圖二

Exciting!
What's Your Stupid Brain Thinking?

一點就通

(1)如圖：

(2)如圖：

不腦殘心態

　　人在思考時能根據需要在大腦中構造出某種圖像概念。這就好像人的大腦內長了一雙眼睛，針對事物在腦中進行移動、旋轉、變化、分析。

　　你的視覺想像力越強，位在大腦中的這雙眼睛就越敏銳，你所能聯想的形象就越清晰。

場景 猜謎

場景一：法國大革命。

場景二：廣播。

場景三：塞納河。

場景四：建築。

你能猜出與這四個場景有關的事物或概念嗎？(5個字)

一點就通

艾菲爾鐵塔。

埃菲爾鐵塔原為慶祝法國大革命(1789年)100周年，舉辦博覽會而建造。

1951年，鐵塔頂層增設了廣播天線，兼用於廣播事業。

115

艾菲爾鐵塔位於巴黎塞納河左岸，也是巴黎的標誌性建築之一。

不腦殘心態

　　這個題目的答案可以有許多個，重點在於你對知識的涉獵程度，還有你的聯想力。看似不相關的事物，實際上有著千絲萬縷的聯繫。讓你的思維自由飛翔，盡力去想像各個條件之間的聯繫。

翻動的 積木

　　如圖所示有一塊正方形的積木，積木的各個面上分別標著數字1～6。1的對面是6，2的對面是5，3的對面是4。現在，請沿著箭頭的方向翻動，請問最後朝上的一面是什麼數字？

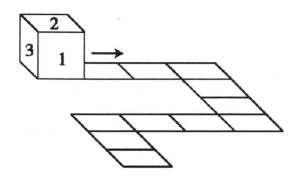

最後朝上的那一面是5。

空間聯想是一種能力，聯想除了與思考有關以外，也和創造力有關。

妻子寄來的 信

　　從前有個在外地打工的青年，來到上工地點半年後，突然接到鄉下不識字的妻子寄來的信。打開信一看，上面並沒有字，只有一連串象形文字似的圖畫。丈夫接到此信，知道妻子一定有事要告訴他，但又不解其意，急得像熱鍋上的螞蟻。最後他只得把信帶在身上，一有空就仔細研究，終於才找到了答案。

　　提示：A表示他(單圈)和他已懷孕的妻子(雙圈)，那麼請問接下來的五個圖又表示什麼呢？

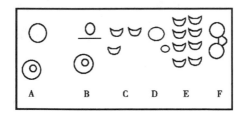

B表示他們分離了。

C表示他們分離已有3個月了。

D表示孩子出生了。

E表示丈夫已離家8個月了，孩子也已經出生5個月了。

F表示一家人團聚。

不腦殘心態

這個題目也可以有各種答案。簡單的線條表達出深深的情感，只有懂得個中甘甜滋味者才能體會。而聯想這種由單一事物聯繫到另一事物的能力，不僅在人類的思考中佔據重要地位，而且在回憶、推理、創造過程中也有著舉足輕重的作用。許多新創造的財富都來自於人們的聯想力。

生日 蛋糕

每當親友生日，我們總習慣買一個蛋糕慶祝。現在有一塊大蛋糕，想要3刀切出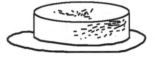
形狀相同、大小一樣的8塊，而且不許變換蛋糕的位置，請問該怎麼切？

一點就通

如果只是拿著刀，在蛋糕的表面上比畫來比畫去，永遠不可能找到正確的切法。

你必須充滿想像力，從平面開始思考，再漸進到立體。

請按下圖切。先切十字，再攔腰一刀就可以了。

不腦殘心態

　　平常大家都習慣怎麼切蛋糕呢？如果只想著平常怎麼切，一定想不出這個方法。這個題目的關鍵在於將思維放得更寬闊，「如果你想成功的話，必須打開自己想像力的閘門」。生活中，我們處處會遇到難題，唯有學會思考和想像，才能把握生活的轉機。

黑襪與 白襪

兩位盲人各自買了兩對黑襪和白襪。八隻襪子的質料，大小完全相同，而且每對襪子都用一張商標紙連著。兩位盲人不小心將八隻襪子混在一起了，請問該怎樣才能取回自己買的黑襪和白襪呢？

一點就通

順著以下線索，就足以找尋問題的答案了。

線索一：大家都知道盲人無法用眼睛辨別顏色，只能依靠觸覺。

線索二：黑和白色除了顏色不同外，還有什麼不一樣的特性？

將二條線索歸納起來就可以找到解決問題的方法。也就是將四對襪子放在太陽下曝曬，黑色襪子

比白色襪子更能吸熱，所以用手觸摸後即可辨別哪雙是黑襪子了。

不腦殘心態

有時候你想不到事情的重點，是因為你錯過了某種可能性，因此沒有得到最有可能的答案。所以，不論你有什麼樣的想法都要試著用來解決問題，或許這恰好是解題最好的契機呢。

酒瓶 方陣

　　有4個完全一樣的啤酒瓶如下圖。請問該怎麼擺才能使4個瓶口之間的距離個個相等？

 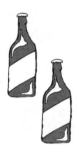

一點就通

　　擺成正方形不行嗎？錯囉！因為對角線相連的兩個瓶口一定比四個邊長。

　　如果把思考的關鍵點從平面拉到立體就可行

囉!

　　將ABC三個瓶正放，排成等邊三角形，再把D瓶倒過來放在三角形正中間，調整距離形成一個正三角椎。如圖：

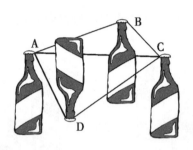

　　解決問題不能總用一成不變的思維去思考，有時變換一下思維、轉換一下角度，思路就能更充分展開，許多事情也就由不可能變得可能了。

紙環之 謎

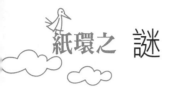

　　將兩條寬度和長度相同的紙帶做成兩個圓圈。把這兩個圓圈在P處相黏貼在一起，然後沿虛線剪下來(如圖所示)。

　　請問剪下來的形狀是什麼樣子？

形狀如圖所示，是一個正方形。

有時最簡單的方法就是照樣做一次，這就是實驗精神。做過實驗之後，下回碰到類似問題就有聯想的出發點囉。

單 擺

圖中是一個單擺,繩子一端繫著一個小球,當球擺動到最高點時,繩子突然斷了,請問球將如何落下?

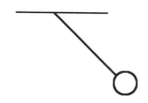

一點就通

單擺的最高點當然就是垂直頂點,當球擺動到最高點的剎那斷裂,也就是拉住重物的力道瞬間消失,這時球既不再向上,也不再向下擺動,而是垂

129

直下落的。

不腦殘心態

聯想並非天馬行空，而是建立在一定知識的基礎上進行合理的想像。

一筆畫出4條直線將9個點連接起來, 怎麼連呢?

(1)

一筆畫出6條直線將16個點連接起來, 怎麼連呢?

(2)

如圖：

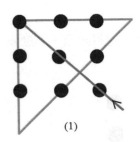

(1)

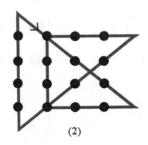

(2)

不腦殘心態

多畫幾次，研究看看怎樣的作法最好，讓思維向外擴展，不可侷限在黑點框出的範圍內。當你想到了這一點，就往前跨了一大步囉！

硬幣 轉轉轉

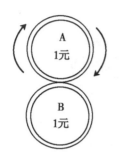

　　如圖所示，兩枚同樣面值的硬幣緊挨在一起。硬幣B固定不動，硬幣A的邊緣緊貼B並圍繞著B旋轉。請問當A圍繞著B旋轉一周回到原來的位置後，它總共圍繞著自己的中心旋轉了幾個360度？

一點就通

　　因為兩枚硬幣的圓周是一樣的，所以你可能先入為主地認定硬幣A緊貼著硬幣B「公轉」一周的整個過程，當然就等於圍繞自己的中心「自轉」一周，所以一定是一個360度啊。直到你實際

操作一遍，這才驚奇地發現，硬幣A實際上「自轉」了兩周，也就是兩個360度。

　　想像力的關鍵就是用現有的條件去發展未來式，頭腦中想像的東西不該只是一個單純的平面圖，而應該將資訊活化，讓所有的東西都在頭腦中動起來，這樣的想像力才能得到無限的超能力。

紙片 模型

請用一張長方形的紙,製作出下圖紙模型。紙上只能剪三個直線缺口,也不能用膠水或迴紋針固定。

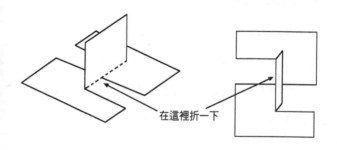

在這裡折一下

一點就通

如下圖所示進行裁剪,沿折疊線把A面折成垂直狀,然後把B翻轉180°。

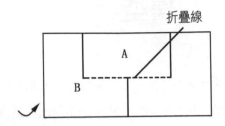

折疊線

A

B

　　不要讓一些不必要的資訊偏移焦點，小心注意觀察，區分出哪些資訊是有用的，哪些是無用的，然後將有關資訊與觀察結果統整起來，才能夠準確抓住中心。

卡片 轉換

　　如圖所示，淺木盒裡放有印著○和×記號的卡片各3張。卡片的形狀和大小完全一樣。淺盒當中空出一張卡片的位置，卡片只可以上下左右滑動，不許把卡片從盒內取出，也不許把卡片拿起來直接放到其他位置。請問，你能否將6張卡片的位置完全對調呢？

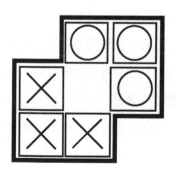

　　首先想想，卡片的位置跟目前的位置有什麼聯繫，尋找看看有沒有解決問題的可能性，移動卡片其實是不可能做到的。想到了嗎？其實整個盒子轉動180度就可以囉。

不腦殘心態

　　許多看似複雜的問題，只要換一個思考的角度就會變得很簡單。所有問題都有發生的根源，這就是本質。問題的表面現象總是與開發者的思路、切入點相關。如果切入點是狹隘的，那麼圍繞著問題的分析往往局限於自身的思考邏輯，這樣的話真正的核心就很難被發現了。

　　所以，每當思考碰壁，或不能理解問題時，不妨先從根源找找問題存在的理由，確定它的存在是否合理，然後再分析理解就不難了。

火柴 變形金剛

　　將12根火柴按下圖擺好。

　　(1)移動3根火柴，使其變成6個一樣大小的平行四邊形。

　　(2)移動2根火柴，組成5個正三角形；再移動2根火柴，組成4個正三角形；再移動2根火柴，組成3個正三角形。

如圖：

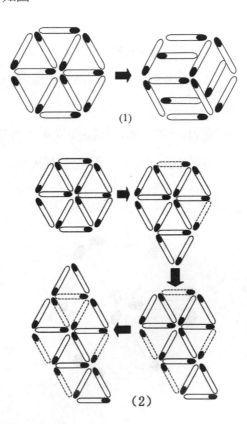

(1)

(2)

不腦殘心態

在解決某個問題的思考過程中遇到了障礙，就先試試看有沒有避開或越過障礙的方法。

人們在進行創造性活動時，思路絕不能永遠直線前進，而且通常現實也不容許直線思考模式，直到通過迂迴曲折的道路探索出其中的發展關鍵，才能輕易揭露個中巧妙。

平均 分配

如圖所示，一枚銅錢上有些對稱標誌。請將它切割成大小、形狀相同的四塊，使每塊都恰好帶著一個小圓圈和一個三角形。請問怎樣切割才能符合要求？

一點就通

圓中的孔為正方形，將銅錢切割成四塊，每塊應佔有正方形的一個邊。把握這項重點去思考，就能找到答案囉。請按照下圖虛線所示進行切割。

不腦殘心態

一般來說，直線思考總是比較容易。但是當直線思考不能順利解決問題時，我們就應該從反方向試探一下。面對任何問題前，先問自己三句話：第一，能否取消？第二，能否合併？第三，能否用更簡單的東西來取代？

方形變 方框

右圖是由3塊相等的正方形構成。

請把這圖形截成2份，使這2份拼成一個中心為正方形的方框。而且中央正方形的面積必須等於原來三個正方形其中一個。

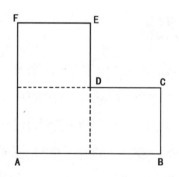

一點就通

取3塊正方形的中心點分別為b、c、d，再取

ED與DC的中心a、e。然後，照abcde線切割(如圖1)。將截下的部分與剩餘的部分拼接在一起(如圖2)，就能得到我們要求的方框。

不腦殘心態

我們對於事物的認識與分析，不但要看到其普遍性，還應該注意到事物的特殊性。這點關乎我們對事物的全面認識與理解，只要做到這點，就可以促使我們的思考範圍不至局限於單一的事物之中。

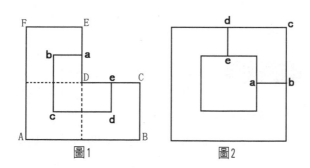

圖1　　　　圖2

周長是 多少

所謂正八面體就是8個面都是正三角形的多面體,如下圖。從任意點用與ABC平行的平面將邊長為10公分的正八面體切開,其切口就是正六邊形。試求此正六邊形的周長。

一點就通

周長是30公分。

下圖是正八面體的展開圖。如圖所示,切開的部分其實就是與AB平行的直線,並與AB的延伸

Exciting!
What's Your Stupid Brain Thinking?

直線構成平行四邊形。平行四邊形中,相對的邊長
都是固定的,不管距離三角形ABC長度多遠都沒有
關連。所以是30公分。

不腦殘心態

不管是將平面轉換成立體,或立體轉換為平
面,兩種想像力都很重要。平常看習慣的事,通常
察覺不出異常,一旦發生特殊情況,就可能認為這
是一種不可理解的現象。因此,在思考問題時,應
該全方位考慮。

小洞的 位置

　　小明在路邊撿到如下圖般打了一個洞的木板。他想要變換洞的位置。請問該怎麼辦？

一點就通

　　方法1：如圖(1)割一塊長方形的木塊，再倒過來填上去。

　　方法2：如圖(2)在準備做成圓洞的地方，挖出一個圓形的木塊再填回原來的圓洞。

Exciting!
What's Your Stupid Brain Thinking?

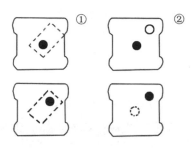

不腦殘心態

　　許多問題都是如此，只要換個角度去觀察，問題就迎刃而解了。當然，到底應該如何選擇新的著眼點，這件事本身就是一個很複雜的問題。只要找到新的著眼點，你的收穫就一定不小。

急流中的 鞋子

　　船在流速為每小時1000公尺的河中逆流而上。行至中午12點時，有一位乘客的鞋子竟不小心落入河裡。他立刻找到船長並請求掉頭追鞋子，然而當船長聽到乘客的請求時，船已經開到離鞋子100公尺遠的上游。

　　假設這艘船回頭不需要時間，馬上開始掉頭追鞋子，請問追回鞋子又返回原地時會是12點幾分？在靜水中這艘船的航速為每分鐘20公尺。

一點就通

　　或許有人已經開始抱怨，這道題目沒有提供河水的流速，怎麼考慮河水對鞋子的影響？但請你不要忘了水流不論在方向還是速度上，給予船和鞋子

的影響都是一致的。換句話說，河水的流速其實可以忽略不計，不論是船或鞋子，在同樣流速下就像在浮在靜水上一樣。也就是說，鞋子一直停留在落下的地點不動，而有動力的船則是在靜水中往返跑了200公尺，因此所需時間為10分鐘，追回鞋子時應該是12點10分。

不腦殘心態

流動的河水的確是一項干擾因素。但只要抓住重點，你就會發現許多干擾因素，其實根本不需考慮。

旋轉的 格拉斯哥

　　如圖所示：有8個圓圈，其中7個圓圈上面依次標著字母G、L、A、S、G、O、W，連起來讀作「格拉斯哥」，這是蘇格蘭西南部一個城市的名字。

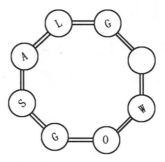

　　按照現在的排列，這個地名必須按逆時針方向讀。

　　現在，請移動字母，使GLASGOW這個地名最

後是以順時針方向排列。

　　條件是：

　　A.每次只能移動一個字母。

　　B.如果該字母旁邊有一個圓圈空著，可以走一步。

　　C.該字母可以跳過一個字母走到它旁邊的空圓圈裡去。

　　就這樣，按照L，S，O，G，A，G，W，A，G，S，O，S，W，A，G，S，O的順序移動字母，就可以達到目的，一共要走17步。

　　你能找出更快的方式嗎？這個詞不管從哪個圓圈開始讀都可以，只要是順時針方向就行。

一點就通

　　只需要走8步。GLASGOW中有兩個字母G，隨便哪一個作字頭都可以，如用下方的G作字頭，則

153

按下列順序移動字母，就可以達到目的：G、A、S、L、S、A、G、O。

看似很複雜，只要動手做做看，通過適當的觀察、比較、猜測、聯想、引申、拓展，就可以將毫無關係的知識串連起來，達到事半功倍的效果。

流暢的 文字

請寫一段話，唯一的要求就是文意必須流暢。

「如果外星人住在我家一個月，那麼……」

一點就通

如果外星人住在我家一個月，那麼不知道那個「人」的長相如何？他有什麼生活習慣？要不要報警？需不需要幫他作偽裝？該怎麼為他安排生活起居？不要說外星人，就連親戚朋友來家裡小住都得忙上一陣子，何況是「非人類」，而且這經驗前所未有。

如此這般，全憑各位的想像力發展囉。

不腦殘心態

你可以展開想像的空間，插上飛翔的翅膀，做個自由的翱翔者。

人生本就會遇到各種各樣的新鮮事物，遇上各種各樣的問題，我們不可能全都見過或者經驗過。這時適當借鑒他人的經驗，觸類旁通，倒不失為訓練思維的好辦法。

旅遊的 目的地

　　某位文學系教授到大陸旅遊，學生問他到過哪些地方，他說：「海上綠洲，風平浪靜；銀河渡口，巨輪啓動；不冷不熱，四季花紅。」起初學生都摸不著頭腦，不知道教授的答案到底包含哪些地方。直到教授給了些暗示，學生們才終於猜出了老師到過的6座城市。猜猜看，這是哪6座城市呢？

一點就通

　　青島、寧波、天津、上海、溫州、長春

不腦殘心態

　　認真分析、理解、掌握每一個已知條件，只有這樣，才能使思維順利進行下去，直至找到結果。

 故事

結合「拿破崙滑鐵盧之役」、「阿基米德在浴缸裡想出秤金冠重量的方法」兩個故事，編成一篇全新的神話故事。

講述故事的時間至少要有5分鐘，故事本身必須富有幽默感。

一點就通

讓我們先抽離這兩個題目的概念。兩個故事之間該如何結合，方法多到數不清。不管是由拿破崙在征戰途中遇到阿基米德，或是阿基米德因故跑去找拿破崙，端看你的思維如何發展。確定故事大綱後，其餘的細節就可順勢推演。

這些策劃工作剛開始最好在紙上一步步製

作，等到熟練後，在腦子裡整合一番即可。

不腦殘心態

這個故事其實就是要你瞎掰啦。但在瞎掰前，要知道豐富的知識才能令思維流暢，所以在平時就要多累積各方領域的知識喔。

照片的 順序

　　某人到郊外去釣魚，他釣魚的方法非常特別。先將一隻雨靴吊在漁竿上，放入河中，然後過一段時間才把雨靴拉起來。

　　這種奇怪的釣魚方法，引起一位攝影師的好奇心，於是就把整個過程都拍攝下來了。不過，後來卻不小心把順序弄亂了。你能替他排列出正確的順序嗎？

A　　　　B　　　　C　　　　D

Exciting!
What's Your Stupid Brain Thinking?

一點就通

順序是A B C D。

C圖可見漁竿彎曲，證明雨靴裡裝了水，D圖可見雨靴滴水，並且較重，說明魚夫滿載而歸。

不腦殘心態

有時候，同樣的故事從不同的點切入，得到的結果也會完全不相同。只要靈活運用思維，讓思維從不同的方向發展，才是找到完美答案的重要關鍵。

以謎 猜謎

宋代有個大文人名叫黃庭堅，他7歲的時候就會寫詩，後來名氣越來越大，史學家司馬光聽說以後，很想請他來做助手，於是就邀請黃庭堅來做客，但實際目的是要考考他。

司馬光和黃庭堅聊天時隨口念了兩句詩：「荷花露面才相識，梧桐落葉又離別。」請黃庭堅猜一猜詩裡說的是什麼。黃庭堅馬上揮筆寫了一首詩：「有戶人家沒有牆，英雄豪傑內中藏，有人看他像關公，有人說是楚霸王。」司馬光一看連聲說好。你能猜出這兩則謎語意思是什麼嗎？

一點就通

前後兩詩所詠之物均是扇子，前詩所言是指使

用扇子的時間，後詩中提到關羽、項羽，都是羽，

羽字寫在戶下邊，就是「扇」字。

不腦殘心態

　　當我們的思維陷入死角的時候，不妨換個角

度，運用自己的聰明才智，得出絕妙的答案。

齊白石 題字喻客

齊白石是一位著名畫家，每天來拜訪他的客人很多。

有一天，他的幾個學生來拜見老師。學生們剛想敲門，卻看見門上貼著一個「心」字。他們覺得奇怪，向來只見過門上會貼「福」字，「心」字是什麼意思呢？這時有一個學生忽然說：「我明白啦!」說完，拉著同伴頭也不回就離開了。

第二天，他們又來到齊白石門前，只看見門上貼的字換成了「木」。大家高興極了，馬上敲門進去，拜見了齊白石。你知道這是為什麼嗎？

一點就通

門上寫「心」字，就是「悶」，表示主人心情

Exciting!
What's Your Stupid Brain Thinking?

不好，請不要打擾。

　　所以囉，門上寫「木」字，就是「閑」字表示主人現在閑著，可以接待來客。

不腦殘心態

　　面對問題，不妨先後退幾步，從另一個方向入手，這就是「以退為進」的策略。

寶塔 詩

你知道這首詩怎麼讀嗎？

開

山滿

桃山杏

山好景山

來山客看山

裡山僧山客山

山中山路轉山崖

一點就通

山中山路轉山崖，山客山僧山裡來。山客看山
山景好，山杏山桃滿山開。

不腦殘心態

　　世界上或許有我們無法解決的問題，但是更多的時候是我們不夠努力，不善於運用思維。所以當我們遇到困難的時候，不要放棄，而要學會思考。

成語 遊戲

　　下圖是一個象棋棋盤，請你在每格空白棋子上填入一個適當的字，使橫豎相鄰的四個棋子能夠組成一個成語。

Exciting!
What's Your Stupid Brain Thinking?

一點就通

棄車保帥、車水馬龍、一馬當先、身先士卒、自相矛盾、如法炮製、調兵遣將、行將就木、兵荒馬亂。

不腦殘心態

流暢性就是培養思維應變的速度,使其在短時間內表達出較多的概念,列舉出較多的解決方案,探索出較多的可能性。

鄭板橋 題匾

　　清乾隆年間，有個愛當衙門走狗的土財主。他明明一點墨水都沒有，偏又愛附庸風雅。這回他竟想邀請鄭板橋為他題字。

　　依鄭板橋的脾氣，就算財主堆一座金山送給他，他也不會為財主寫半個字。但這次他卻慨然應允，提筆寫了「雅聞起敬」四個大字。但在寫字之前他有言在先，那就是製匾時，其中第一、三、四個字油漆只漆左邊，第二個字「聞」則只漆「門」字。土財主高興極了，想也不想便答應了。

　　「雅聞起敬」的門匾終於掛起來了，但才沒掛半天，財主就不得不摘下來。因為匾上那四個字竟是諷刺他的一句話。你能說出其中的奧秘嗎？

一點就通

「雅聞起敬」漆完成了「牙門走苟」，就是「衙門走狗」的諧音。

不腦殘心態

靈活的思緒，流暢的組織能力，才能夠隨時隨地在各種突發情況發生時，更加靈活、迅速地作出反應。

扇中 詩

將依照下圖紙扇的空格填入一首詩,你能做到嗎?

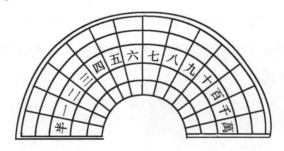

一點就通

(半) 殘線半破蓮　　(一) 芳草一庭春

(二) 能開二月花　　(三) 解落三秋葉

(四) 皆言四海同　　(五) 遠羨五雲路

(六) 新篁六尺床　　(七) 巫峽七百里

（八）清風八詠樓　（九）如今九日至

（十）巫山十二重　（百）共作百年人

（千）過江千尺浪　（萬）入竹萬竿斜

不腦殘心態

　　想做到這個答案需要一定的國學程度，您不一定非得做出這樣的詩不可。只要試試看，不用急，做成打油詩也可以。思維的靈活流暢只要多做訓練，需要的時候就能運用啦。

加 標點

甲念了一段饒舌的句子給乙聽：「知止而後有定定而後能靜靜而後能安安而後能慮慮而後能得。」

乙想了想，將標點符號加在：「知止而後有，定定而後能，靜靜而後能，安安而後能，慮慮而後能，得。」最後那個「得」字，是什麼意思啊？

乙也覺得後面那個「得」字很怪，但整個句子如果沒有那個「得」字也讀不通：「知止而後有定定，而後能靜靜，而後能安安，而後能慮慮，而後能。」這又是什麼東西啊？

請問你知道這段文字該怎麼斷句嗎？

Exciting!
What's Your Stupid Brain Thinking?

一點就通

　　正確的標點是：「知止而後有定，定而後能靜，靜而後能安，安而後能慮，慮而後能得。」

不腦殘心態

　　語言的組織能力，就是在思維、說話、寫文章等過程中能夠「一氣呵成」的關鍵。

打了 幾隻

有一天獵人出去打獵,直到天黑才回到家。

妻子問他:「你今天打了幾隻野獸?」

獵人說:「打了9隻沒有尾巴的,8隻半個的,6隻沒頭的。」

妻子莫名其妙,弄不清他說的到底是什麼意思。

獵人到底打了幾隻野獸,你知道嗎?

一點就通

0隻。

9沒尾是0。

半個8也是0。

6沒頭還是0。

所以獵人沒有打到野獸。

不腦殘心態

面對問題時，懂得思考的人首先會想這是一個什麼樣的問題，解決掉之後將帶來什麼樣的意義。不懂得思考的人，只是巴不得立即找到方法解決問題。這樣的想法本來也無可厚非，只是如果連自己面對的問題是什麼，解決之後將獲得什麼都無法確定，或是根本沒有想清楚，那豈不是操之過急了。

15變 16

如下圖所示，有一個魔術方陣，其縱向、橫向、斜向相加之和均等於15。現在，請做一個縱向、橫向、斜向相加之和均等於16的魔術方陣，而且方陣中的數字也全不相同。

請問應該怎樣設計？

2	7	6
9	5	1
4	3	8

一點就通

在原方陣中每格數字再添加1/3即可。

如下表所示：

$2\frac{1}{3}$	$7\frac{1}{3}$	$6\frac{1}{3}$
$9\frac{1}{3}$	$5\frac{1}{3}$	$1\frac{1}{3}$
$4\frac{1}{3}$	$3\frac{1}{3}$	$8\frac{1}{3}$

不腦殘心態

其實沒那麼複雜嘛！仔細觀察題目的限制範圍在哪裡，既然沒有限制，就大膽的寫下答案吧。人的反應如果受到侷限，其實也代表了個性不夠自由喔。

機智 取球

沙丘旁有棵樹，大樹根部有個很深的洞。不巧有顆鐵球滾入洞中。請問：在手中只有一根長木棍的情況下，如何把這顆鐵球取出來？

一點就通

朝洞裡一點一點地灌沙子，同時用長棍不斷地撥動鐵球，使鐵球始終在沙子表層。這樣，鐵球就會隨沙子一點一點地上升，直至升到洞口。

不腦殘心態

能否善用所有工具，對解題的反應速度也有影響喔。仔細觀察周遭有沒有可利用之物，善用工具，難題說不定很快就迎刃而解囉！

準時 輪班

某地底隧道的工地現場有60名工作人員輪班。因為工地深入地下，完全不見天日，所以無從分辨白天、晚上。而且該地有磁場，任何鐘錶在此都會失效。

按規定這些工人每隔一小時，就輪替十人到地面上休息。但在這種完全無法計時，又與外界沒有任何聯繫的情況下，這些工人竟都能分秒不差地輪番交班，這是為什麼呢？

一點就通

從第一天作業開始，第一批十個人就先到地面上休息，待一個小時以後，到工地與下一批人交班，其餘以此類推即可。

不腦殘心態

　　解題的關鍵有時就在被我們忽視的問題上，這時應當將思維迅速轉移，再利用已知條件，就可快速地得出結果。

字母 等式

如果下列算式中,英文字母A=1、B=2、……Z=26,那麼請問這個題目的結果是什麼?

(t-a)(t-b)(t-c)…(t-y)(t-z)= ?

一點就通

答案為0,因為(t-t)=0,任何數乘0都得0。

不腦殘心態

要懂得思考隱藏在背後的關鍵。如果單單一個問題,可能比較容易得到解決方案,但是現實生活中,問題總是與特定的環境相關。用心觀察問題,將相關的條件確定下來,這個題目其實很簡單喔。

生財之 道

　　相鄰的A國和B國交惡。某日A國宣佈：「今後B國的1元只能兌換我國的9角。」B國於是採取對等措施，也宣佈：「今後A國的1元只能兌換我國的9角。」

　　住在邊境的某個人想利用這個機會賺一筆，而他也成功了。

　　請問，他是怎麼做的？

一點就通

　　首先，在A國購買10元的東西，付一張A國的百元紙幣，然後要求：「請找給我B國的百元紙幣。」本來應該找給他90元A國的紙幣，剛好折合B國的100元。

Exciting!
What's Your Stupid Brain Thinking?

接著，他再拿著這張B國的百元紙幣到B國去購買10元的東西，照樣要求用A國的百元紙幣找零。

然後，他再回到A國……

不腦殘心態

面對不利的現況，若不能及時反應，那麼最後肯定是自己吃虧。在現在這個日益複雜的社會中，新事物層出不窮，也錯綜複雜，我們更需要具備對問題的迅速反應，以及靈活巧妙的解決能力。

相同 時間點

湯姆上山去遊玩，有時走得快一些，有時走得慢一些，有時歇腳，有時又停下來喝水吃東西。到了晚上，他終於到達山頂，並在山頂露營。第二天早上他開始下山，和上山的時候一樣，有時走得快，有時走得慢，有時歇腳，有時喝水吃東西，直到將近傍晚才到達山腳。

請問湯姆在上山和下山途中，有幾個地方剛好是在相同時間點經過。

一點就通

只有一個地方。

把湯姆上山和下山的影片錄下來同時播放，一邊播上山，一邊播下山。那麼，兩支影片在途中一

定會在某個點相遇，這個相遇的地點就是我們要找
的那個點。

不腦殘心態

　　解決問題有困難時，不妨借助外在條件，或者
採用想像法，讓另一個事物在大腦中呈現，然後運
用邏輯思維，找出答案。

火車 時速

　　小萍登上火車最後一節車廂，結果發現沒有座位，於是開始以恒定的速度在火車裡向前找座位，這時火車正巧經過A站。

　　她向前走了5分鐘到達前一節車廂，發現仍無座位，她又以同樣的速度往回走到最後一節車廂的上車處。這時，她發現火車剛好經過B站。

　　如果A、B兩站相距5公里，火車的速度是每小時多少公里？

一點就通

　　火車的速度是每小時30公里。其實不必考慮小萍來回的速度多少或走了多遠，只要考量她在最後一節車廂裡待了10分鐘，火車便行駛了5公里，即

得出結論。

不腦殘心態

　　在面對問題的時候，我們首先要做的就是把有影響的因素確定下來，竭盡所能地讓這些因素為我們所用，成為找出答案的依據。

花盆該怎麼 擺

圖中畫的是一個樓梯，共有5級臺階，必須在每一個臺階上放一盆花，才可以確保沒有空臺階。

但現在只有4盆花，仍然要求每一個臺階放一盆花，也不能有空臺階。請想想看，應該怎樣放？

一點就通

將圖旋轉一下，你就會驚奇地發現，臺階變成4個了。

不腦殘心態

我們生活在一個充滿挑戰的世界，問題無處不在，無時不在。從某個角度來講，想取得傲人的成就，就要善於發掘、面對及解決問題，並且要不斷提高分析、解決問題的能力。請以此作為人生主要目標吧。

經濟 路線

　　威尼斯是世界著名的水都，城裡水道密佈，居民出門大多坐船。由於各條河道上的船隻種類不同，船資也不一樣，每條路線都標明了船費。如果從甲地走到乙地，要求選擇一條最省錢的路線。請將這條路線標出，並算出最節省的船費是多少？

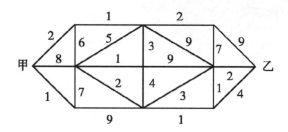

Exciting!
What's Your Stupid Brain Thinking?

一點就通

乘船路線如下圖，所費的船資只有13元。

不腦殘心態

思維不僅要關注表面現象，還要關注其他方位，這樣才能做到細緻入微，提高觀察能力。

幾個 正方形

16個點能圍成幾個正方形？

一點就通

答案是20個。如右圖：

Exciting!
What's Your Stupid Brain Thinking?

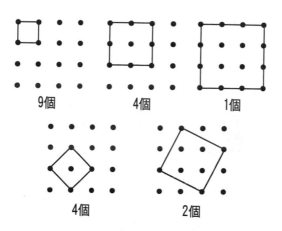

9個　　　　　4個　　　　　1個

4個　　　　　2個

不腦殘心態

　　面對同一事物或現象，從不同的角度加以觀察、思考，就可以獲得新的認知。世界上的任何事物都可以從不同層面，不同角度觀察。

　　在同一個事物看到各種不同層面之後加以綜合，就能得到全面性的認識。

立體 空間視覺

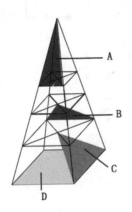

四張布篷安裝在左圖篷架上。請問從正上方俯視,將看到什麼圖案?

一點就通

如圖:

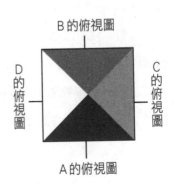

B的俯視圖

D的俯視圖

C的俯視圖

A的俯視圖

不腦殘心態

　　空間感是什麼？所謂空間感，就是透視與投影下的視覺感受。注意力必須集中，觀察的重點在哪裡很重要。如果採取無秩序的觀察，將會很難發現真正的的關鍵所在。

安裝 電燈

　　劉老師想為自己的臥室裝電燈，A處是預計電燈的位置，B處是開關，他想沿牆壁(包括天花板和地板)在AB之間拉一條最短的延長線距離，請你幫他出個主意吧。

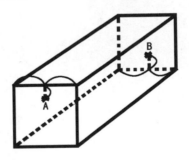

一點就通

　　如圖，請將立體空間展開成平面，就很容易找出兩點之間的最短距離囉。

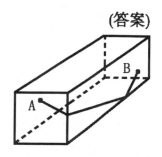

(答案)

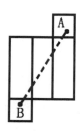

不腦殘心態

透過細緻的觀察，找出圖形結構上的巧妙之處，就能很快找到新的突破。

棋逢 敵手

　　丙對丁說：「昨天我遇到甲、乙兩位象棋高手，於是我擺下兩副棋盤，我一個人同時走兩盤棋，同時跟這兩位高手對奕。你們猜，誰勝誰負？」

　　「一定是你兩盤都輸了。」丁知道丙才剛學會下象棋，連馬該怎麼走都記不住。

　　「不對喔。頭一回，兩盤都是和棋。第二回，我輸一盤，贏一盤。無論再下多少回。我也不會同時輸兩盤棋。」

　　「你吹牛！」丁不信。

　　隨後兩位象棋高手出面證明：「丙沒有吹牛，我們也沒有讓棋。是他利用了一個巧妙的辦法和我們下棋。」

Exciting!
What's Your Stupid Brain Thinking?

請問丙用的是什麼辦法？

一點就通

丙先和甲下第一步棋，讓甲先走，另一盤讓乙後走。然後，丙看甲怎麼走，就搬過來對乙，再看乙走哪一步，又搬回來對甲。如此一來，表面上雖然是丙同時下兩盤棋，實際上是甲、乙對奕。甲、乙不可能同時都贏，丙也就不可能兩盤都輸囉。

不腦殘心態

這樣下棋好像有點作弊，真是抱歉啦！完全是個錯誤示範。不過，應用在日常生活中，這個辦法也叫做沙盤推演。雖沒有具體的棋盤形象，但你一樣可以在腦中擺下棋局，並且妥善調度和運用已知條件解決問題。

一筆劃遊戲的 學問

試著一筆劃出這幅圖形。

一點就通

　　這是一個很有名的一筆劃遊戲。為了試試自己的聰明才智，有的人不惜紙張和時間，結果全都失敗了。

Exciting!
What's Your Stupid Brain Thinking?

　　有些圖形看起來似乎簡單好畫，但就是沒辦法用一筆劃出來，例如：具有兩條對角線的四邊形就畫不出來！有的圖形看起來複雜難畫，卻很容易一筆劃出來，例如：具有全部對角線的凸五邊形就很好畫。

　　為什麼有的圖形能一筆劃出來，有的就不行呢？這是有學問的喔。根據歐拉定理，只要通過任一點的線條有偶數條，就能從其中任一點開始，不重複地經過所有的線，再回到開始的點，那麼便能一筆劃出圖形。

不腦殘心態

　　有趣的小遊戲，可能包含了大學問。只要細心去發掘，你也可以發現大學問，成為偉大的人喔。

無法做記號的 箱子

楊先生準備搬家，總共打包了20個紙箱如下圖般堆在一起。他想在箱上編號，但為了避免箱子倒塌，有些箱子寫不到。請問一共有幾個箱子寫不到呢？

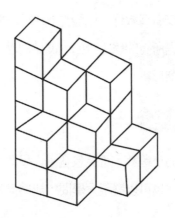

Exciting!
What's Your Stupid Brain Thinking?

一點就通

　　寫不到的箱子就是沒有露出來的箱子，一共有3個。

不腦殘心態

　　空間觀念，可以幫助你顯露出看不見的箱子。解這個題目最簡單的方式，就是實際堆起箱子來，看看哪些箱子被埋在裡面囉。

根據規律填入數字。

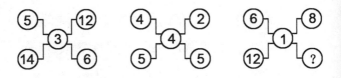

一點就通

答案是3。

每個圖形上面三個數字之和與下面兩個數字之和相等。

不腦殘心態

思維能力、想像能力、聯想能力、記憶能力綜

合運用之下，就能提高觀察能力。這就是我們想提高觀察力時，可以努力的方向。只要多練習一定可以收到效果喔。

小 木塊

　　有一個表面刷了油漆的立方體木塊，長5公分、寬4公分、高3公分，現欲將其切成邊長爲1公分的正方體。請問能夠切出多少個有兩面刷了油漆的正方體？

一點就通

　　24個。只要是靠在邊線上，又不是八個角落的小木塊，都能滿足題目的條件。所以仔細數數途中

數字就可以知道共有24個。當然,別忘了看不見的背面也要數喔!

不腦殘心態

面對這樣需要空間感的題目時,一定要考慮周全,不要遺漏也不可重複。這樣既能訓練空間想像力,也能訓練思維的縝密性。最好的練習當然還是實際做實驗囉。

奇怪的 鐘

　　帆帆的爸爸喜歡收藏一些稀奇古怪的東西。有一次，帆帆走進爸爸書房時，看到桌上的時鐘顯示12點11分。

　　20分鐘後，她又到爸爸的書房，卻看到鐘上顯示11點51分。帆帆覺得很奇怪，40分鐘後她又去看了一次，這回顯示卻是12點51分。

　　她很確定這段時間都沒有人碰過時鐘，房間裡也只有這個鐘，而且爸爸每天都用這個鐘看時間，究竟是怎麼回事呢？

一點就通

　　這是一個鏡像時鐘，真實的時間必須透過鏡子反射才能看到。如圖所示，數字都是反過來的12點

11分是11點51分、11點51分是12點11分、12點51分正好也是12點51分。帆帆看到的時間,是沒有經過鏡子反射出來的數字。

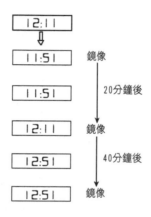

不腦殘心態

　　觀察力就是抓住事物的特徵,並利用此基礎,對事物進行細緻入微地觀察思考,從中找出本質及其規律性的能力。

聰明的 士兵

如圖所示，這是一座俯視呈正方形的城堡。堡主在每一面都派了3個家兵日夜巡邏，自己則透過四面的窗戶觀察家兵是否忠於職守。

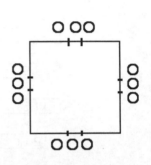

但巡邏工作實在太辛苦了，12個家兵們想出一個辦法，既可以節省人力，又能讓堡主視察時仍能看到每面3人。請問他們是怎樣做到的？

一點就通

如右圖：

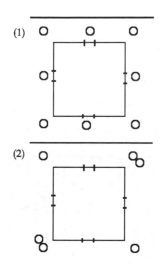

不腦殘心態

　　這樣做有點偷懶，是不對的喔。不過我們的確應該學習如何以最經濟實惠的資源，達成同樣的任務，而且必須兼顧一切需求。同樣的巡邏站崗方式，所有人分開站，看到的視野是不是比並肩而立大很多呢？同時也可節省人力。

#

下圖是一張迷宮地圖，黑點表示陷阱，可以行走，只是必須小心。

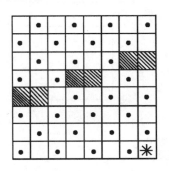

士兵從有星形記號的方格出發，一格一格地走，小心的經過所有的陷阱和空白方格，同一個方格都沒有重複踏入第二次。他並沒有對角走，也沒有走上斜線表示的水溝方格。轉完一圈後，士兵仍回到出發時的那塊方格中。請問他是怎麼走的？

Exciting!
What's Your Stupid Brain Thinking?

一點就通

如圖：

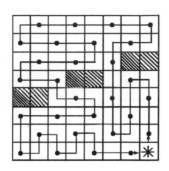

不腦殘心態

　　事物的表象往往複雜多變，因此解決問題的線索也常常盤根錯節。靜下心來處理這些線索，想不出解決方法時，就停下來休息一會兒，再換個角度看看有沒有其他的解決方法。這樣可以幫助我們在整理線索時，將複雜紛亂的事物變得簡單清晰。

稽查 仿冒品

有10箱鋼筆進入海關，其中一箱是用不銹鋼材料做的仿冒品。10個箱子外形和顏色都一樣，只是重量有差別：金筆每支重100克，不銹鋼仿冒品每支重90克。

如果只能用秤砣量一次就把這箱假冒產品檢查出來。你知道該怎樣量嗎？

一點就通

先將10個箱子編上序號，然後從第1箱取出1支，從第2箱取出2支，從第三箱取3支……從第10箱取出10支。最終一共取出55支筆。如果全是金筆，其總重量應是5500克。因此，如果稱出的結果比5500克少10克，就說明55支筆中只有一支是仿冒

品，拿出一支的第一箱就是仿冒的；如果少20克，就有兩支仿冒品，第二箱就是仿冒的……依此類推，便可區分出哪一箱是仿冒品了。

不腦殘心態

　　將已知條件加入可辨視性，避免與其他條件混淆，就能避免將問題複雜化。辨別力主要建立在豐富的知識基礎上，只要知識足夠，辨別能力也就隨之提高了。

目測 面積

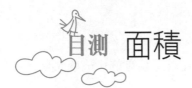

　　如圖所示，有一個邊長為4公分的正方形與一個直角三角形重疊。直角三角形的頂點正好處在正方形的中心點上。

　　請以目測的方式說出這兩個圖形重疊部分的面積？

一點就通

三角形的頂點正好在正方形的中心點上，而通過這個中心點剛好可以將正方形劃分為4個三角形，所以重疊的部分恰好是正方形面積的1/4，也就是即4平方公分。

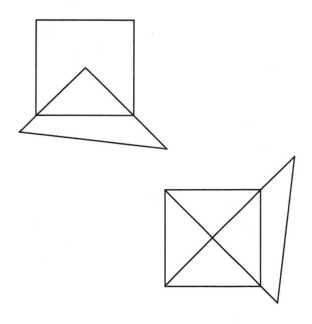

不腦殘心態

　　只要透過細緻的觀察與分析，不需要精確的幾何證明，就可以找到兩個重疊圖形的隱性關聯，並得出正確的答案。